人質

U0037416

羅德里克·杰弗里斯
Roderic Jeffries

1926年生於英國。航海學校畢業後改讀法律，成爲一名律師。最後，他選擇寫作這一行業，在十六個國家出版了大量的書籍。他的一些作品還被改編拍成電影、電視，也曾在廣播節目中播出。

讓—克洛德·戈廷
Jean-Claude Götting

1963年生於巴黎。是畫家和插圖畫家，曾爲新聞界和出版界畫過大量作品。他的作品主要是漫畫。對寫作也有興趣，曾出版了一本小說。

©Bayard Éditions, 1995
Bayard Éditions est une marque
du Département Livre de Bayard Presse

人質

文庫出版

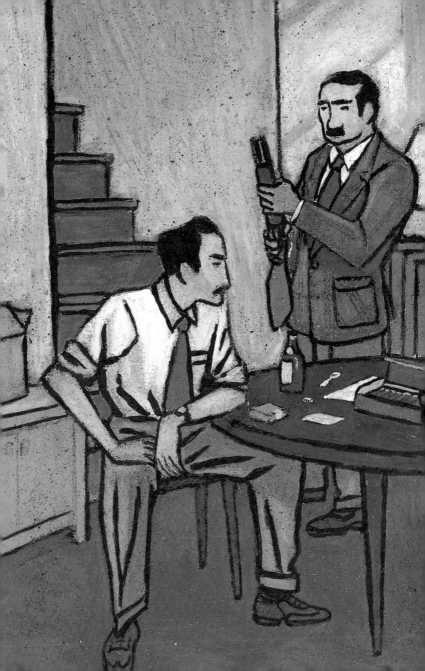

1

搶　　劫

　　這兩個人檢查了一下行頭，其實他們沒化什麼妝，因為過份的化妝反而會引人注目。他們只穿著極普通的衣服，臉上貼了假鬍子，這種小鬍子誰看見了都不會忘記。

　　但這種精心選擇的形象，卻能明顯改變臉上的特徵，他們的頭髮式樣也和以前不太相同。

　　「帶上傢伙！」

　　布藍特說道，聲音裡聽不出半點緊張的感覺。他的同伴克里爾推開椅子，站了起來。

雖然布藍特的身材不壯，卻是發號施令的人。克里爾心裡明白，布藍特不僅比他機靈，而且在應付突發事件上，有異常的天賦。

克里爾拿起一支獵槍，獵槍的槍托和槍管都被鋸斷了，看起來怪怪的。

他打開槍膛，拿起一個紅色盒子，從裡面掏出二十五發子彈，數出十二發裝進口袋裡。

「不到逼不得已時不許開槍。」布藍特囑咐著。

他覺得，人們想像中的情況常常比現實更可怕。自從他和克里爾合夥之後，他就有這種感覺。如果你害怕暴力，當然會用武器解決，好讓自己壯壯膽，而這種感覺，克里爾也早就有了。

「一分鐘後出發。」

他們從後門走了出去，花園的一角有個用木板搭成的車棚，裡面藏著他們偷來的克萊斯勒汽車，這種汽車的馬力相當大，而且不太會引起注意。他們將開著這輛車子去辦事，完成之後就把它丟掉。克里爾將車子開出了車棚，車子開得很快，幾乎要

飛起來！

　　在城市的另一端，南茜·亞當斯不耐煩地站在
她家的客廳中央。

　　「你準備好了嗎？」

　　「媽，再等我一下，我梳梳頭！」

　　「格雷克，你快點！我還要趕回來做午飯。」

　　「那妳自己去吧！」

　　「別說蠢話了！」

　　每當格雷克做出與他母親不一樣的決定時，他
母親總會罵一句：「別說蠢話了！」。他盯著鏡子
看，覺得自己那股快活的力氣全沒了。為什麼呢？
他本來想看電視的，但母親要他一起去為那個傻瓜
表弟買生日禮物，錄影機剛好壞了，不能錄那半小
時的卡通影片，這是他最喜歡的節目。

　　格雷克頹喪地走出洗手間，下了樓梯。他母親
仍站在客廳中央，不耐煩地等著他。

　　「要走了嗎？」

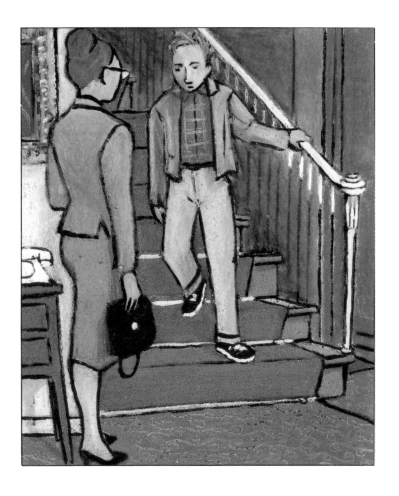

「一定得去嗎？」

「我不知道你是怎麼回事？史帝文每年都送你漂亮的生日禮物，你也該高高興興地回送他生日禮物哇！」

「那當然，媽媽。不過，送個芭比娃娃好啦，不要送筆。」

「夠了！別說了，格雷克。」

當媽媽用這種口氣說話時，格雷克就知道他的話已經說得有點過份了。母親很照顧舅舅和舅媽，這可以理解，但她也很愛他們的孩子史帝文，這可就怪了！這麼一個小傻瓜怎麼會惹人疼愛呢？

記得有一次，格雷克向表弟說，到屋頂上去玩吧！那兒可以看到港口的大吊車，表弟竟然說那會弄髒他的衣服！

「格雷克，你在想甚麼？」

「我什麼也沒想，媽。」

「別忘了，孩子，你臉上的表情早就告訴我了！咱們走吧！買了筆以後，還要去銀行和郵局。」

　　格雷克把車庫的兩扇門打開，一扇門靠到圍牆
上，再扶住另一扇門，好讓母親把車開出來；然後
他關好車庫，坐在母親旁邊的座位上，繫好安全
帶，此時他心裡想著的是電視上的卡通節目，看看
手錶，唉！現在正好開始了呢！

　　他們的車子先穿過福特羅市的西南部街區，這
個城市建於中世紀，因港口而變得繁榮起來，整個

城區沿著河岸修建。

　　汽車沿著碼頭前行，然後拐彎，順著與格藍德大街平行的一條馬路前進。不久，南茜來到了目的地，她把車停在一輛跑車後面。格雷克曾發誓說，將來他也要弄一輛跑車來開，最好是「法拉利」。讓所有的人都羨慕得靠邊站！

　　「格雷克，如果你還想吃午飯，就趕快呀！」

母親已經下了車，格雷克匆忙地解開安全帶，趕緊也下了車。

克里爾開車來到大街，當車子到達銀行附近時，他轉了個彎，向運鈔車停車處開去，他們按照預定的時間到達，這時他們經過了一輛正停在銀行旁邊的紅色運鈔車。

克里爾把車停在距銀行大門10公尺遠的地方。他們下了車，沒有鎖門，以便遇到緊急情況時，可以順利逃走。

當他們靠近銀行時，布藍特用手梳理一下他那稀疏的棕色頭髮；當他心情緊張時，都會出現這個下意識的動作。

一句古老的格言在他腦中迴盪：「對意外情況一定要有備無患。」這是他在任何情況下都遵守的原則，哪怕是在很容易應付的情況下。

一名穿著制服、帽沿壓得很低的警衛，正站在運鈔車的後門旁邊，絲毫沒有注意到他們。

　　他們上了兩級台階，推開銀行的門走進去。兩名穿制服的警衛背靠著服務台站著。布藍特走到櫃臺前，與那位坐在防彈窗口後面的漂亮小姐說話：「我叫道金斯，與副理有個約會。」

　　布藍特那悠然自得、輕鬆自信的樣子，看上去

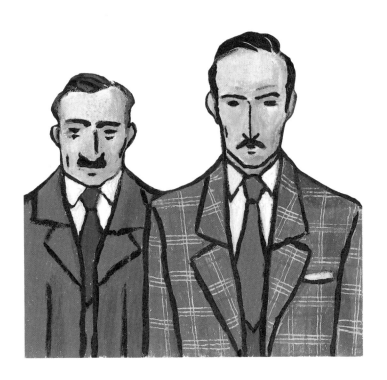

很體面。

「請稍等一下。」

那位漂亮的小姐站起身來，向後面一個房間走去。

克里爾在口袋裡摸到了槍的扳機，他全身的神經緊繃，有股衝動想掏出槍來射擊，讓緊張的神經放鬆。

小姐走了回來：

「請跟我來！」

她打開櫃台那扇下面是木製、上面是防彈玻璃的門，站在門邊等他們進去後，便把門關上。然後，帶他們到另一扇門前，請他們兩位進去。

他們走進一間長方形的辦公室，裡面的陳設很簡單：一張大書桌、一個灰色的金屬製文件櫃、三把椅子、一塊磨舊了的地毯，唯一可稱為新奇點兒的東西就是掛在牆上的兩幅畫。

副理的個子很高，像運動員，打了一條非常時髦的領帶，舉止風度不太像個銀行家。他熱情地站起身來，迎上前。布藍特與他握手：

「我是哈里·道金斯，這是吉姆·卡斯托爾，我的老朋友。他對投資的事情比我在行，已經很多次為我出過好主意。我想有他在旁邊對我比較好，這大概不會令您感到不方便吧？」

「當然不！」

副理和克里爾握了握手，轉身坐回書桌後的高背椅上，指著桌前的椅子說：

「請坐。」

他按了一個按鈕，門外的信號燈亮了：談話中。

「道金斯先生，稍早您打過電話來說，最近剛剛得到一份遺產，想了解一些關於投資方面的訊息，對嗎？」

「正是這樣。」

「您繼承的數額大約是四萬五千鎊。當然了，能為您提供意見，我們感到很榮幸。首先的問題，也是最重要的問題是：您準備怎樣用這筆錢來做投資呢？想得到高收益來贏取高利潤？或是採取分散風險的多種投資方式……」

布藍特突然打斷他的話：

「給你老婆打電話。」

「我……什麼？」

「叫你老婆聽電話，快點。」

副理瞥了桌子右邊一眼。

「假如你按警報器，你就再也見不到你老婆了。」

這下子，副理知道遇到搶匪了！他慌張地拿起了外線電話的聽筒，想了幾秒鐘，才記起家裡的電話號碼。他按了一組號碼之後，電話的那一頭是個男人在回話。

「我妻子……」副理用顫抖的聲音問道。

「你放心，她現在一點事也沒有！」那邊的男人掛上了電話。

原來，副理的妻子也被挾持了！

布藍特命令道：

「照我的話去做，她會平安無事的。可是如果你想耍小聰明，那就給她準備棺材吧！」

汗珠從副理的額頭上流了下來：

「不，請不要⋯⋯」

「把掌管保險庫的職員叫來，叫他把準備裝上車的錢都拿到這裡來，告訴他你要檢查這些錢，還有運錢的證明文件。」

副理的手顫抖著拿起了內線電話，並按了一個號碼，他說話的時候，音調很高，也很緊張。不過，看來那邊接電話的人並沒有感覺到有什麼異常。

克里爾站到門背後，並從槍套中抽出槍來。

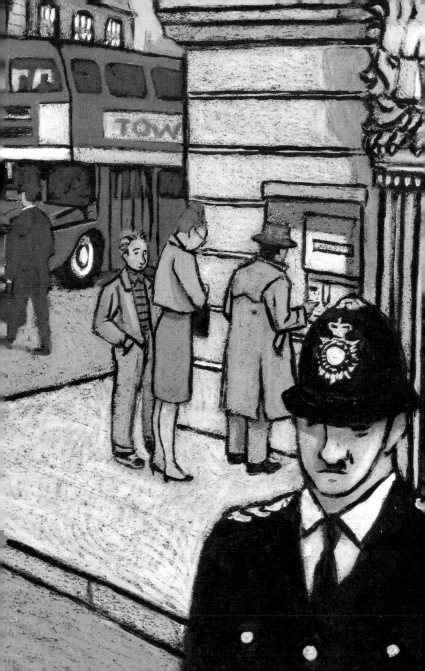

2

做了人質

南茜・亞當斯穿過大街，在銀行外的自動提款機旁排隊。格雷克一邊等媽媽，一邊想著他們剛剛買的那隻鋼筆。他們買了筆之後，就把它裝在信封裡，準備送給表弟史帝文。

他母親說這隻筆最適合史帝文了，可是格雷克心裡很不是滋味，因為這隻筆一直是他夢寐以求的，而現在他用的那隻羽毛筆早就過時了。這種復古的黑色、帶金筆尖的鋼筆才時髦呢！

可是，當他建議媽媽留下這隻筆，另外給史帝

文挑一隻便宜點兒的筆時，媽媽顯得有點不高興。

「見鬼！」

格雷克吃驚地聽到母親罵了一句，她總是告訴他，只有缺乏教養的人才說髒話。可是現在，她卻憤怒地用雙手敲著提款機，看來，那個機器吞了她的金融卡，卻不吐出錢給她。

排在她後面的男人說話了：

「真討厭，是不是？」

「這機器真是貪得無厭！我已經是第三次碰到這種情況了，應該給銀行反映一下！」

「您的作法非常正確！」那男人用讚許的口吻說道。但他覺得他的金融卡應該不會出問題。

南茜轉身對兒子說：

「快過來，格雷克。我去反映意見，你去兌換這張支票。」

格雷克和母親走進銀行，向裝有紙、筆的盒子走去。南茜‧亞當斯從手提包裡拿出支票本，又看了看日曆上的日期，填好一張支票後，把它遞給格

雷克：

「小心點，人家至少會給你五張鈔票！」

第二個出納口前排的隊最短，格雷克也排那裡，可是他選錯了地方，他前面正好站著一個高大粗壯的女人。她一直站在那個窗口，不停地向耐心的銀行出納員提出一個又一個的問題。格雷克心裡很納悶，為甚麼每次排隊，總是那麼倒楣。

「碰！碰！碰！」有人敲門。副理緊張地只覺得喉嚨發乾，想平靜地說聲「請進」。可是聲音聽起來卻像是烏鴉叫一樣。這時布藍特高聲說道：「進來！」他想，躲在門後的人萬一遇到麻煩會迅速做出反應的。

門打開了，克里爾正好掩蔽在門後。一個骨瘦如柴、穿著筆挺的男人走了進來，他拿著兩只黑色的密碼鎖手提箱。他走近書桌，好奇地看了布藍特一眼：

「錢款轉運單有什麼問題嗎？不是一切都很正

常……」

　　這人突然停止了說話，他看見了克里爾和布藍
特手裡的槍。克里爾把門踹了一腳關上，布藍特說
道：

　　「你們放聰明點，表現好些，這樣就什麼事都

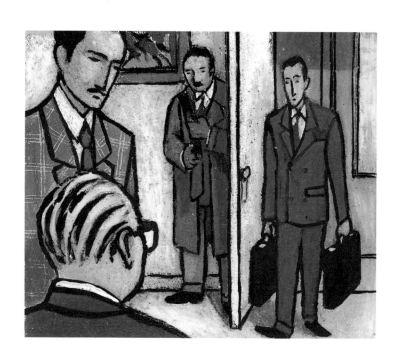

不會發生。」

那人一動也不動地站著。與其說是害怕，倒不如說是憤怒。

「把箱子放到地上，慢慢放。」

那人猶豫了一下，但還是照著話做了。

「你坐到這張椅子上。」

那人又猶豫了幾秒鐘，好像要反抗的樣子。不過他還是向前邁了兩步，坐到離他最近的一張椅子上。

布藍特從口袋裡掏出一大捲膠帶，把那位職員的嘴封住，然後把他的手腳綁到椅子上。

他向副理走去，想用同樣的方法把他也捆起來，就在這時，門外一名婦女驚叫起來。

對意外情況一定要有備無患……

正當這家銀行職員瑪貝爾・艾爾雯早上準備早餐的時候，牙痛又犯了。她和所有的人一樣，最害怕看牙科醫生，因此她安慰自己沒什麼事，只不過

是牙痛而已。

　　而在她上班時，卻來了一位令人十分討厭的女顧客。那位長著一雙咄咄逼人眼睛的女人走了之後，她的牙痛又犯了。偏偏在這時候，管出納的主管竟然不停地指責她昨天出的差錯，還非要她解釋不可，讓她的牙痛得更厲害。艾爾雯回答說，不管對誰，她都無法解釋什麼，她得立即去看牙醫才行，而那個主管是個既不隨和、辦事又一板一眼的人，他要她在沒得到副理的同意之前，不得離開工作崗位。但副理又正與兩位客戶談話，根本不可能打擾他。艾爾雯很火大，牙又痛得要命，於是便關上營業窗，直接朝副理的房門走去，她瞥了一眼房門，看見門上的指示燈亮著「談話中」三個字。

　　門上有一個可以看到裡面的門孔，那是專為職員觀看他們是否進去會打擾經理而設的。艾爾雯用一隻眼睛貼近門孔的小孔，看見副理正坐在書桌後面，樣子很奇怪，與他平日輕鬆自如的神態不一樣。不過，她覺得那可能是因為小孔把人弄得變了形的緣故。會面是否馬上能結束呢？

一個又黑又長的東西從她的視線內一閃而過。是棒子嗎？但要是這兩位客戶其中一個人，在辦公室裡揮舞大棒子，副理一定會求救的。

那根棒子又出現了，拿棒子的人看來正在走動，這一次，艾爾雯看清楚是兩根閃著金屬光澤的管子，是槍！

「啊！啊！」這個時候，艾爾雯的驚叫聲響遍了整層樓。

剎那間，時間好像凝固了，每個人都在要做出反應的一瞬間停住了，緊接著，是刺耳的警報器響了起來，一個金屬簾子從天花板降下來，把銀行職員與客戶隔離開了。

一名出納迅速按了一組密碼，向外發出求救的警報，這個警報連接警察局的報警系統，一旦報警系統失靈，便可以採取應急措施。

銀行沒有後門，只能從大門出去，布藍特和克里爾最多只有兩分鐘的時間逃走，否則警察一到銀行，就完蛋了。

要說最短的時間，那得看離銀行最近的警察巡

邏車在哪裡。布藍特總是做最壞的打算，假定第一
批警察兩分鐘以內就到，怎樣才能多拖延他們一會
兒呢？單用槍威脅是不夠的，唯一控制警察和目擊
證人的辦法，就是抓一個人質，而且要讓每個人都
明白，任何企圖反抗的舉動，都會讓人質喪命。

　　他拔出槍，拿起裝錢的手提箱，穿過房間，猛
地打開門出去。他手中的武器讓每個看見的人都會
渾身打冷顫。

　　最好的人質就是能引起人們同情的人，一位婦
女，或是一個孩子。

　　當艾爾雯大叫一聲的時候，格雷克還不知道發
生了什麼事，他還以爲那女人出了事，而後響起的
警報聲和突然落下的金屬隔牆，使格雷克終於明白
了──有人搶劫。他首先想到的是，眞像電視上演
的一樣，這下他可有故事對朋友說了。後來，他看
見一個拿槍的男人跑過來，才明白這回是玩眞的。

　　銀行大廳裡的人們驚慌地叫了起來，格雷克想

跑到母親身邊去，但他旁邊那個不知所措的胖女人，把他一下子撞到櫃台邊。他拼命用手抓住櫃台的邊緣以維持平衡。這一剎那間所發生的事，讓人們無目的的四處亂跑，格雷克不知道母親在什麼地方。他只好靠近那個完全喪失理智的胖女人身旁，她全身顫動，雙手在空中激動得亂抓，他只好藏在她的身後。忽然間，他看見媽媽正用絕望的眼神四處找他，於是他大聲地喊母親，可是她沒聽到。

「砰！」突然響起了一聲槍響，緊跟著是一陣寂靜。櫃台的那一頭，剛按了警報信號的出納員緊張得喪失理智，他這時又按了解除警報的按鈕，隔離通道的金屬牆又升了上去，在場的人都看清了拿槍的劫匪共有兩個人，個子較矮的那個蹲下去，從正在上升的金屬牆下走過來。

他一站起身，周圍的人們立即向後退去，就像田野裡風吹的麥浪一樣。人人都想離他越遠越好，但又無法這麼做。

格雷克又一次尋找他母親，她向他做了個小手勢，意思是說「別怕，一切都會過去的。」

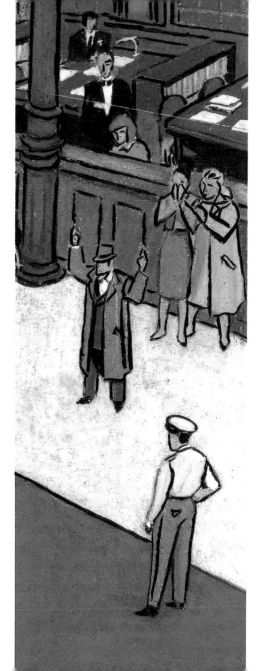

現在，兩個拿槍的劫匪都站在大廳了，本來他們應該走出大門的，可是其中一個人卻向格雷克直奔而來，那胖女人以為他是衝著她來的，嚇得邊叫喊邊向後退，竟撞在格雷克身上。

格雷克剛站穩，那支雙筒槍的槍口已經對準了他的太陽穴，他用眼角瞥見那人的食指就扣在扳機上，只要稍一使勁，子彈就會射出來。怎麼可能呢！這應該只是他那想像力豐富的腦袋裡，一閃而過的電影鏡頭罷了。

就在這時，他聽見母親一聲淒厲的哭喊，才明白這回可不是腦子裡的幻覺了。

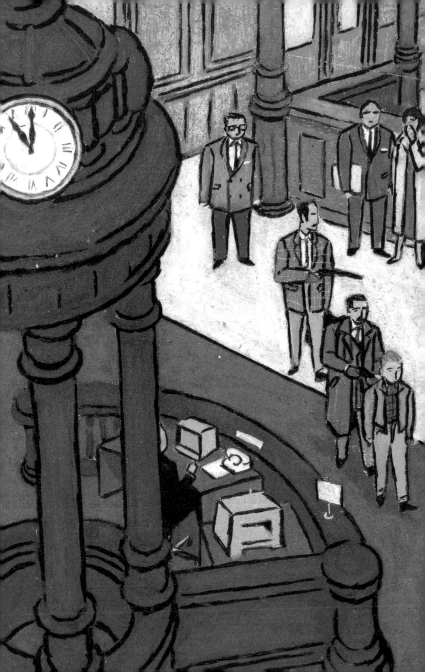

3

逃　　走

　　現在格雷克覺得太陽穴上那兩個冰涼的槍管讓他發燙。他聽見母親在叫喊、哀求綁匪放了他，但是一記清脆的耳光聲劃破了媽媽的說話聲。格雷克想轉過頭去看看母親究竟怎樣了，但槍口就頂在他的右眼旁，除了看到一個可怕的黑影外，什麼也看不見。

　　拿槍的人把格雷克推向門口。人們帶著恐懼和憐憫的眼光，以及內疚、感激的心情看著他，因為是他被抓走了，而不是他們！格雷克推開門，他們

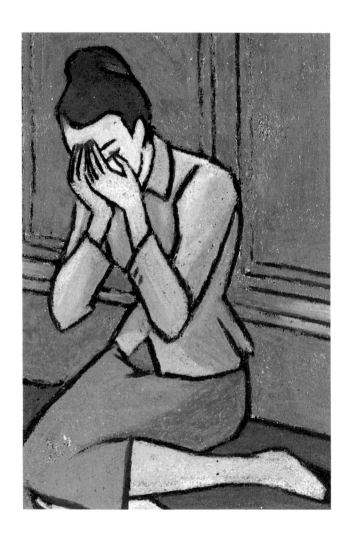

一道走了出去。

　　銀行外面已經聚集了一小羣看熱鬧的人。他們是好奇而不是憤怒；這也許是一次警報演習吧。被槍口頂住腦袋的格雷克出現時引起了一陣騷動。

　　「把他們抓起來！」一個女人用尖得出奇的聲音嚷著，她忘記冒犯劫匪的代價就是使格雷克喪命。

　　他們轉向左邊，讓格雷克走在前面，現在雙管槍的槍口頂住了他的後腦勺，他每走一步，都感到那槍管也在動。路過的行人並沒有馬上明白發生了什麼事，他們的反應顯得笨拙而可笑，每個人都想幫格雷克忙，但誰也不知該做些什麼。

　　他們走到那輛綠色的克萊斯勒轎車旁，布藍特罵了一句，怎麼會選這種兩個門的車，多不方便！他放下箱子，打開車門。

　　「坐到後面去！」

　　格雷克的腦子裡迅速閃過一個念頭，他假裝服從，然後躲開槍口想跑掉。但是一隻手緊緊抓著他的肩膀，槍口更是緊緊地頂著他的脖子，根本沒法

跑掉。

　　布藍特無奈地上了車，坐在他旁邊。

　　就在這時，人們聽到了警笛聲，克里爾連忙坐到方向盤後面，開動車子，猛踩油門加速前進。車子的後輪先是打滑，接著猛地竄了出去，一個急轉彎，正好躲過了一輛開來的小卡車，卡車上的司機憤怒地咒罵他們。

　　在馬路的交叉口，顯眼的路牌標誌，寫著應當禮讓對面來的車輛，這時，一輛公共汽車迎面而來。司機根本沒有想到那輛克萊斯勒會擋住他的路，直到最後一刻他才猛踩剎車，結果車上所有的乘客都東倒西歪，吃足了苦頭。

　　克里爾由於轉彎過猛，害得格雷克撞到了前排的座位，一輛送貨車停到禁止停車的雜貨店門前，另一輛公車從對面開來，車內的司機死不肯讓路，但在最後一刻，他也只好不顧一切地把車閃到人行道上，讓路給那輛橫衝直撞的克萊斯勒。

　　「後面沒人跟著吧？」克里爾問。

　　布藍特從車的後窗向外看了一眼說：

「連警察的影子也沒有。快，再去找一輛
車。」

里程表的指針指著正常的行駛速度，克里爾又
成了遵守交通規則的司機，警察要跟蹤的是那輛瘋
狂躲過路障的車。現在，誰也不會注意到這輛慢慢
開的車了。

格雷克輕輕挪了一下他的右腳，仍然繼續保持
沉默，他總感到從布藍特身上，傳來某種令他不安
的感覺，可能是因為他那雙淺藍色、毫無表情的眼
睛吧！他想，這傢伙也許不會輕易施暴，但如果情
況緊急，他大概會毫不猶豫地出手。格雷克小小的
年紀，大概也不會得到他絲毫的憐憫吧！

格雷克腦子裡開始想：如果她母親買筆的時
候，不花那麼多時間挑選就好了；如果自動提款機
沒壞就好了，那麼他們就不用進銀行大門！他父親
老是說，英國人的口頭禪就是「如果……就好
了！」。這種憑想像要改變現實的做法，會使情況
變得更沒有希望。

格雷克心裡想，要獲得自由，應該往好的方面

想。這兩個傢伙中的那位矮個子，剛才命令那個開車的要找另一輛汽車，那他們是要用另外一輛車逃跑囉！如果他們上了另外一輛車，那就更通行無阻，也不再需要人質了，有可能會把格雷克扔到什麼地方去。到時候格雷克會找一部電話跟父母聯絡，當他一聽到母親的聲音，一定就會忘了那個耳光聲了。

　　格雷克想像力實在很豐富，但也不是沒有理智，雖然這兩個優點很難並存。理智會讓他不去想與家人團聚的情形，而那兩個罪犯鐵定會想盡辦法掩蓋他們的行蹤。

　　假如他們釋放了格雷克，那他會把知道的一切都告訴警方，例如那高個子車開得好極了，他的脖子上有個長長的疤；那矮個子眼睛是淡藍色的，幾乎是煙一樣的顏色；他們已經上了另一輛車；格雷克可能會記住那輛車的車牌號碼、顏色。這些細節是別人無法提供的，足以幫助警察找到那兩個劫匪。不過，如果他們因為這些理由在換車時不放他走，那什麼時候才要放過他呢？理智提醒他：噢！

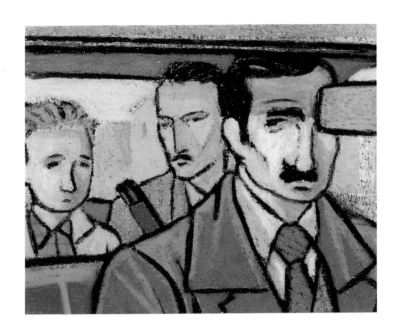

這太可怕了。還不如忘了這件事，睡上一覺好了。

　　車子放慢了速度，拐了兩個彎後停了下來。克里爾說：

　　「如果我們帶著這個小傢伙，他一定會大吵大鬧的。」

　　「沒問題的！你把車開到路那頭，我在那兒等你，路上沒問題就給我個信號。」布藍特打斷他的

話說道。

　　克里爾打開車門走了出去。

　　馬路上的嘈雜聲，不斷地傳到格雷克的耳裡。他傷心地想，街上那些匆匆而過的行人和駕車人，有誰會想到這兒有個孩子正處在危險中呢？！

　　「你可以活動活動。」布藍特對格雷克說。

　　格雷克換了一下姿勢，讓自己坐得舒服些，他瞥了一下窗外，才知道車子停在一個小院子裡，三面是光溜溜的牆，正面是一個關著的鐵柵門，後面是一棟破舊的、無人居住的平房，看來他們很可能是在老社區裡。這裡的房屋凌亂，且都是些老舊的住家、倉庫和一些等著拆除的舊工廠。如果格雷克現在要逃跑，就只能靠自己了。

　　格雷克心想：車門沒鎖，他可以翻過車座，打開車門，在他們還來不及……但狡猾的布藍特可能會猜出他正在想什麼，那支雙筒槍口又對準了他的腦袋，只怕還不到車門他就被打死了。

　　幾分鐘過去了，周圍唯一有生氣的似乎只有那隻鴿子。牠停在房頂上，看了看長在柏油縫隙裡的

小草，然後拍拍翅膀飛走了，真是可惡。如果這時格雷克不想逃跑的話，那他為了擺脫困境可以做些什麼事呢？唯一的答案是：什麼也別做。

「什麼也做不了！」威爾遜警長沮喪地說。

他放下電話，看了看站在他身旁的警察，他們兩人現在正在銀行副理的辦公室。

「沒有！在魯帕特大街之後就沒人看見他們了。」

「至少他們沒有飛上天吧？」

「誰知道？」威爾遜無奈地說。

「我該對格雷克的母親說什麼好呢？」

有時候，威爾遜警長真的很難以承受職業上的殘酷。隨著犯罪和暴力事件的上升，受害人數也在增加，當然這可以不必太掛在心上，可是威爾遜卻做不到，在沒有掌握到格雷克任何行蹤的時候，去安慰一下他母親，說警察會盡力而為，有什麼用呢？還不如什麼也不說，讓她覺得他們已經掌握線

索了。

　　他看了看錶，那兩個劫匪離開銀行已經二十分鐘，在這麼短的時間內，他派人設路障，通知了所有巡邏的警車，並詢問了目擊者，這就夠了嗎？每個幹練的警察都會對自己提這個問題，尤其是受害者正處在危險的情況時，就更令他們焦躁不安。

　　他努力讓自己換成強盜的立場來思考問題，如果他是他們，那他會做些什麼呢？盡快離開福特羅市嗎？這是當然的。

　　或者不是這樣，他們會不按牌理出牌，藏在城裡，可是說不定警察會料到他們很狡猾，而在城裡搜查他們，那麼他們又會逃走了！威爾遜必須盡快做出決定，否則人質的生命不保。但到目前為止，他還無法做出確切的決定。

　　克里爾出現在克萊斯勒汽車對面那條狹窄通道的盡頭。他仍然戴著手套，但已去掉小鬍子，換了衣服，穿得像平常人一樣。他靠近車門，用滿意的

口氣說：「可以走了！」

　　布藍特很緊張，他知道還不是慶祝勝利的時候，於是對克里爾說：

　　「拿著箱子，回到那個地方。確定路上一切正常後，再給我打個手勢。」

　　克里爾有點不高興地拿起黑箱子走了。

　　布藍特對格雷克說：

　　「你慢慢下車，要安靜點，到了外面，不許亂動。」

　　格雷克放下前排座位，打開車門，走出了汽車，槍口一直對著他的腦袋。布藍特跟著下了車，且命令他道：「向後站一點。」

　　格雷克順從他的話，布藍特用那隻空著的手打開箱子，在箱子底部，有一個金屬製的黑盒子，盒子的中間有個紅色按鈕。

　　「一顆炸彈。」布藍特仍用毫無表情的口吻說。

　　他把箱子蓋好，解開上衣，把槍放到槍套裡，又飛快地掏出一把彈簧刀，快得連格雷克都反應不

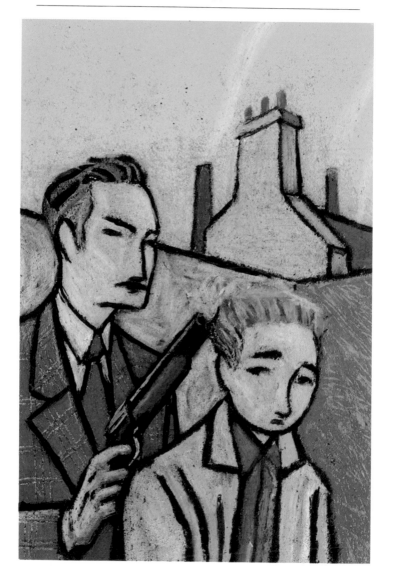

過來，那時刀尖已經頂在他的背後了。

「你老老實實地走在我前面，到通道的那一頭停住。」

現在刀尖不再頂著格雷克了，但他依然感覺它還在背後，而且隨時會刺向他，現在他只有服從命令才能保命，他看見克里爾正在另一輛車上發出信號：

「沒問題！」

「坐到後面去。」

格雷克趁機向右邊看了一眼，在不遠的地方有個交叉路口，有一輛車朝著他們停著的小路開了過來，克里爾側過身去開後車門，並且叫格雷克上車，他只猶豫了一下，就覺得那把刀尖又頂住他的背後，他只好無奈地上了車。

布藍特同時也跟上車，他使勁關上車門，對著格雷克喊道：

「快趴下，別讓人看見！」

格雷克縮著身體，靠在座椅後面，他感覺在口袋裡有一樣東西，本想把那東西拿開，結果發現是

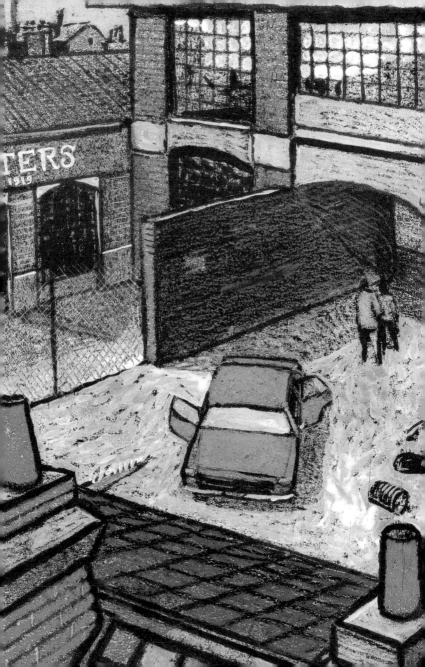

那隻送給表弟的筆。眞是的！如果史帝文的生日在
上個月或在下個月就好了！……如果……

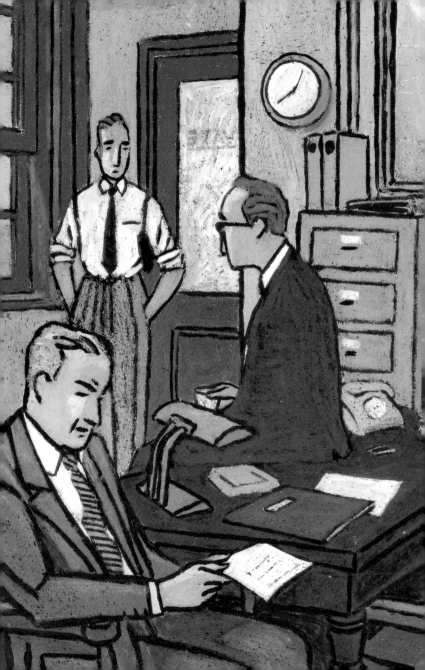

4

警察在幹什麼？

其實威爾遜警長喜歡待在銀行，或是在街上巡邏找線索，以便早日抓到綁匪，找回格雷克。然而，他必須指揮整個搜尋行動，一定要回到總局去。

他穿過自己的辦公室，站在一幅巨大的福特羅市區地圖前。

格雷克現在會在哪兒呢？

他用右拳打了一下左手掌，心裡想著哪怕只是一點點蛛絲馬跡，只要能做出一些假設也好啊！

這時海默斯警官走進了辦公室。

「長官，埃格頓的南部有消息了，消防隊撲滅了一輛著火的綠色克萊斯勒汽車，車子已經燒得面目全非了。」

「什麼地方？」

「克藍西區，迪摩爾大街盡頭。」

海默斯走到地圖邊，用手指指出了確切的事發地點。

「我們的人見到那輛車了嗎？」

「喔，這是湯姆遜剛剛報告的，他說火勢很猛，他懷疑可能有一些線索。」

威爾遜盯著海默斯剛剛在地圖上指的地點，兩個傢伙放火燒了汽車，一定是這樣。這證實了他的看法：兩個很機靈的職業老手，謹慎地不留下任何痕跡，警察也無法判斷他們的身份。不過，假如汽車提供不了甚麼線索，那在他們待過的地方會不會發現什麼呢？這是城裡的一個老舊社區，儘管很接近通往倫敦的高速公路，卻還是很理想的藏身之處。不過，這幫不了威爾遜什麼忙，這兩個傢伙到

48

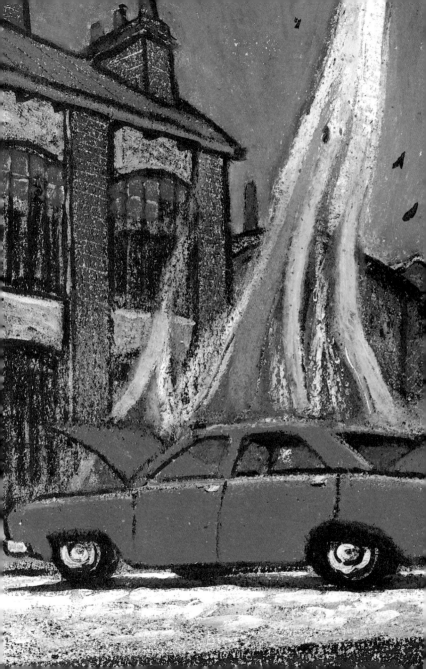

底藏在那裡，是不是已經遠離福特羅市了呢？

　　他在心裡暗暗罵了一句。一分鐘前，他才有一點線索，現在作案的汽車雖然找到了，但却使他的思考掉進了死胡同。

　　由於車子燒毀了，因此，看樣子不太容易找到格雷克。

　　車子離開了馬路，開進了一個車庫，剛剛在銀行副理家裡恐嚇過他妻子的安德魯斯，放下了車庫的門，把它鎖上。

　　「接下來該怎麼辦？」他問道。

　　克里爾從車子裡出來，聳了聳肩，不耐煩地回答他：

　　「什麼怎麼辦！你沒聽到警車聲嗎？」

　　就在這時，安德魯斯發現坐在後排座位上的格雷克，他的手一邊指一邊問道：

　　「這小子是誰呀？他從哪兒來的？」

　　「我們在銀行遇到了麻煩，把他抓來當人質，

好讓其他人不敢輕舉妄動。」

安德魯斯提高嗓門問：

「可是為什麼把他帶到這兒來？他會把全部事情都說出去的！」

「他什麼都不會說的。」

克里爾從車子裡把兩隻黑色手提箱拿出來，提到廚房，扔到桌子上。安德魯斯的眼睛貪婪地望著箱子：

「多少錢？」

「馬上就知道了。」

克里爾檢查了一下箱子的密碼鎖，又摸了一下箱子的鋼箍，決定用力把它撬開。

「拿鎚子和鑿子給我。」

布藍特帶著格雷克進來，他下令道：

「先把這孩子關到地窖裡去。」

「我打開箱子再……」

「回來再開箱子。」

克里爾帶著不滿的表情，用力抓住格雷克的肩膀，把他往廚房裡推，他們走過一扇門，再通過一

個狹窄的走廊，右邊又是另一扇門，克里爾把那扇門推開，點燃一根火柴並說道：

「下去！」

格雷克沿著一段很陡的木樓梯走了下去，門在他背後猛地關上，他聽到鑰匙鎖門的聲音。

他走到吱吱作響的地板上，看到地窖裡被半截高的磚牆隔成了四個部份。剛才聽到的那句話「他什麼都不會說的」仍在他耳中迴響。意思很明白，更證實了他所擔心的事。格雷克的心裡有種恐怖的感覺，但很快又平靜下來。用不著想以後的事，只要集中精神考慮現在就行了，試試看能不能從這裡走出去。

地窖裡只有一些向外的通風口，而且還被鐵柵欄封著，看上去很堅固，通風口太小，看來只有特別瘦小，而且練過瑜珈的人才能鑽得出去，格雷克只有放棄。

他坐到一堆麻袋上，想起母親總是對他說，只要勇敢一點就能克服任何困難，如果她處在他現在的情況下，她還會那麼有信心嗎？

　　威爾遜警長被疲勞和挫折搞得很頭痛。現在是晚上九點三十分，搶劫案已經發生了十個小時，警

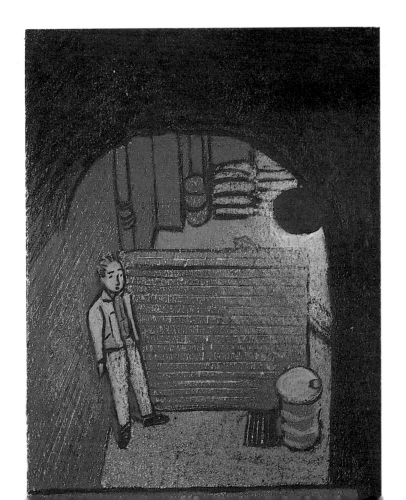

察局唯一證實的是那輛綠色的克萊斯勒是前一天從倫敦偷來的。證人的證詞也不像平時的案件那麼有用，聽他們每個人的證詞描述的都不一樣，而副理的妻子因為受到過度的驚嚇，因此連對闖進她家的那兩個人做些簡單的描述都沒辦法。

車是在倫敦偷的，倫敦方面能找到線索嗎？說不定是倫敦的罪犯幹的？但會不會因為是在首都偷的，那裡的車子多，好下手，多丟一輛少丟一輛也不會那麼引人注意？所以罪犯想製造一些假線索？

有人曾說，調查犯罪可以從幾種可能性中選擇，一名好偵探只不過是運氣好，在賭局中下對了賭注的人罷了。這樣的說法雖然卑劣，但事實就是如此。威爾遜又回到地圖前，有多少種可能性？他會是「走運」的探長嗎？

格雷克醒來，恍惚間他不知身在何處，而後才猛然想起自己的處境，在他睏倦的眼睛裡，看見安德魯斯走下了樓梯。

他看了一下手錶：五點十五分。

「起來！要走了。」安德魯斯說。

「上哪兒去？」

「聽著，不要問任何問題，也不要吵鬧，行嗎？」

格雷克覺得他的口氣隱隱約約帶著同情心，有某種布藍特和克里爾從未有過的表情。

格雷克想，也許可以利用這傢伙的感情做點事！

「請您告訴我發生什麼事好嗎？我想知道。」

「哦，可是……」

從上面冒出來的聲音打斷了他：

「快一點！」

在樓梯上面，克里爾的身影顯得格外高大。

「快過來！」安德魯斯改用粗暴的語氣說，這顯然是說給克里爾聽的；另外，也讓他覺得自己並沒有心軟。

格雷克心想他的計畫毀了，他上了樓梯，按照

克里爾的命令，穿過廚房，布藍特和第四個同謀者不耐煩地等在那兒。

布藍特走在前面，到了車庫，打開後車門，對格雷克說：

「上去。」

格雷克乖乖地坐到車座上，他們壓低他的身子，布藍特坐在他左邊，第四個人叫富爾默，坐到他的右邊。

格雷克被夾在中間很不舒服。克里爾發動了汽車，安德魯斯拿著車庫鑰匙，開了門，然後等車子開出去後再鎖上了車庫的門。

格雷克無法在出發的地點辨別他們要去的方向。他曾經悲觀地想：「隨他去吧！」但是一股反抗的意志湧上心頭，他提醒自己絕對不能放棄。如果他知道他們將去哪裡就好了，他們到底是向北開，還是向東或向西呢？

不一會兒，他們離開了有路燈的街道，格雷克在有限的視線裡看著車外黑色的天空，現在他們可能已經離開福特羅市了。向北開嗎？不可能，即使

這個時間，那條路上也會有很多車。向西嗎？那麼
他們應當沿著建築物走，因為沿著海岸的小鎮一直
延伸有幾公里遠。那麼是向東了？在福特羅和巴克
頓之間有七、八公里都是鄉間。

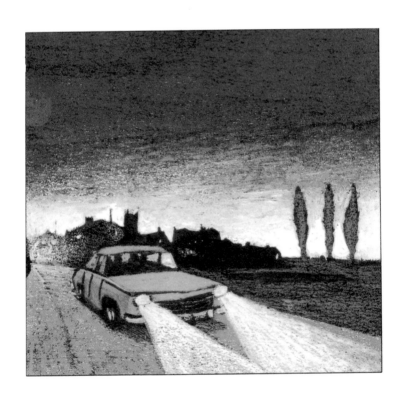

路上又有了燈光，車輛也多了起來。顯然，這是另一個城市。汽車拐來拐去，巴克頓市老舊社區的狹窄街道就像迷宮一樣。

汽車終於停了下來。布藍特說：

「等我叫你動你再動。」

格雷克等著，口渴得很，心也跳得厲害。

「起來坐著。」

格雷克從座位中間伸直了腰，坐了起來，他透過車窗看了看外面，在富爾默坐著的那一邊，天已經開始亮了，還能聽到船隻的馬達聲，這個巴克頓‧馬利納港口是南部海岸最大的旅遊港。

布藍特掏出他的刀說道：

「你走到那條船上去，然後進入前面那個船艙。」

船艙？這是什麼意思？一個小房間還是一個客廳？格雷克知道這不過是小孩子提的問題，但却無法掩飾他的擔心：因為一旦到了海上，他就別想跑了。

布藍特催促他：

「快走！」

喊救命行不行呢？時間還太早，連最勤快的海員也還沒起床呢！而且外面看不見任何人。格雷克不敢輕舉妄動，不過，總應該做點什麼才行，這可是他最後的機會呀！

「快走！」

他感到那刀尖又頂在他的背後，他猛地一抬腿，一個跟蹌，差點摔了一跤，褲子的右口袋好像有什麼東西碰到他的腿。是那隻筆！都怪它！還要它幹什麼呢！格雷克想把它扔在地上踩爛。但他又想：筆是裝在信封裡的，信封背面有他的名字和地址。現在他把信封丟下，如果被什麼人揀到，也許會有用！

「我說叫你快點！」

一個想法像閃電一樣從他的腦中穿過。如果那些傢伙看到信封，撿起來怎麼辦？他怎麼才能丟下信封，又不會被他們發現呢？

刀子刺著了他的脊背，他痛了一下，還有幾步，他就要上船了！到時一切都完了。格雷克絞盡

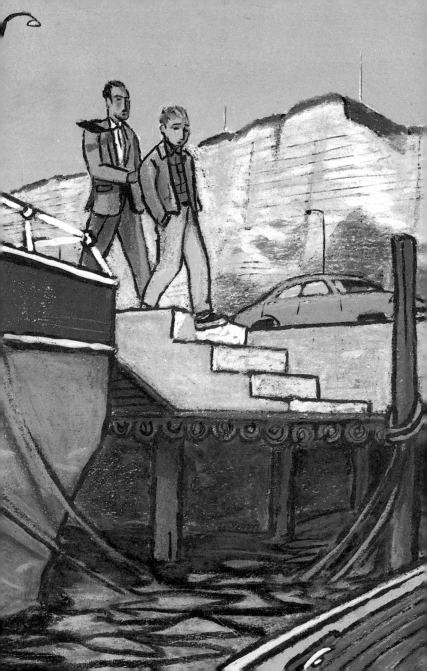

腦汁想辦法。

　　當他走下第一個台階時，腦中突然有主意了，於是把右手伸進口袋，他的動作克里爾看見了，向他拋了一個懷疑的眼光；由於什麼也沒發生，克里爾就把頭轉了過去。格雷克找到他口袋角上那個小洞，那是幾個星期前他不小心弄破的。他伸進一個手指頭，用力撐開那個洞，接著又插進另一支手指頭，口袋發出了撕裂聲。他的動作雖小，還是引起了克里爾的注意。格雷克裝出一副像喪家犬的可憐樣，希望他表情豐富的特長能起點作用。

　　當他又走下一個台階時，他用手指使盡了力，口袋撕開了。他抓住信封，想從口袋的破洞裡把它塞出去，但失敗了，這時又下了一個台階。現在到船上只剩一個台階了。他遲疑了一下，刀子又在扎他的背，他忍著痛，又用力往下一塞，完了！信封從洞口落下，沿著他的腿滑到鞋上，這時他用力地甩一下腳，然後就踏上了甲板。

　　他真想回頭再看一眼岸上的陸地，證實一下，他是否真的倒楣透頂，讓信封落入水中？那些傢伙

也不知道有沒有發現？但他還是抑制住自己的情緒，眼睛一直看著前方。

到了船上，克里爾命令他下到底艙去，安德魯斯也接著下來了。

在樓梯下面，一個狹窄的通道上有四個艙門，安德魯斯推開最近的那扇門，把格雷克推到裡面，艙內有兩個舖位，在左舷舖位的上方，還有一個舷窗。

「你睡在那兒。」安德魯斯指著右舷那個舖位對他講。

格雷克爬上去，伸直雙腿躺下，兩眼盯著屋頂，現在他腦中只出現一個又一個的問題：有人會發現到那信封嗎？他們知道那是什麼意思嗎？還來得及嗎？剛才他的行動曾給他帶來一陣欣喜，但現在他又覺得希望渺茫了……。

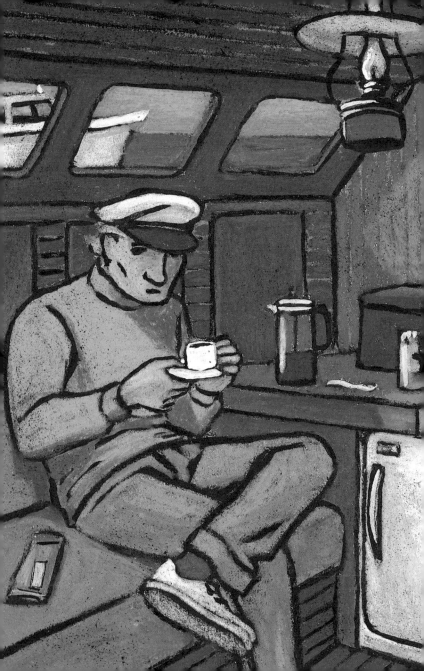

得　救

　　本‧柯克斯雷是個表裡如一的人，他是個好海員，忠實而堅定，他瞧不起那些星期天到這裡來駕駛快艇的人；他那飽經風霜的臉孔是與風浪搏鬥的鮮明印記，他的衣著也分明表示著看不慣那些穿著運動服來遊玩的人們。

　　他邁著大步在浮橋上走著，對旁邊那些快艇瞧也不瞧一眼，因為那些東西與時髦的玩具差不多。在他的思想裡唯一真正動力應該是風，是大自然中隨處可得的風。

這時，他的一隻腳似乎踩到了什麼東西，那東西一下子就跳到堤岸上，於是他停住了腳，往地上一看，那東西正好掉在浮橋邊，只差一點就落入水裡。柯克斯雷彎下腰把它撿起來看，這是個不很大的信封，裡面裝著一件東西，外面封著，上面沒貼郵票，信是送給史帝文‧格里菲斯的，地址在莫丁頓，阿弗雷大街10號。

柯克斯雷在很多年前認識一個住在莫丁頓的傢伙，他可是個了不起的水手，這個模糊的記憶又促使他想知道，究竟是什麼人丟了這個信封？

他好奇地把信封翻過來，看清楚信的背面寫著送信人的名字：格雷克‧亞當斯，福特羅市，埃芬頓大街。

柯克斯雷正好要去福特羅市，他準備把這個信封親自帶去給主人，對他來說，這用不著繞多少路。

他走到自己的快艇旁邊，船正靠在浮橋盡頭的右舷邊上。任何人都可以看得出，那是一條老式的巡邏船，但卻保養得很好。柯克斯雷把它看成是海

上的王子一般，如果能參加比賽的話，它一定能獲得法斯特內大賽的冠軍。

　　他敏捷地跳上船。

　　他從來不用跳板，怕那些長年在河上航行，又蠢又笨的船員會以爲他要邀請他們到船上來作客。他打開艙門走到艙裡，給自己倒了一杯咖啡，坐到長椅上，用粗菸葉捲了一支菸。這種菸葉現在已經很難找到了，當他抽這種菸時，便能回憶起年輕時候的生活。

　　然而似乎有什麼事使他坐立不安，讓他的腦袋轉不淸楚。有什麼可疑的情況嗎？沒有哇，只不過是撿了一個信封而已，但怎麼會讓他這麼心神不寧呢？他掏出那個信封，又看了一下。

　　史蒂文・格里菲斯，莫丁頓。對！他以前認識的那個頂呱呱的水手是莫丁頓人！格雷克・亞當斯・福特羅，這名字好熟，不過眞是奇怪，他的朋友中，沒有人叫這個名字啊？那些在水上俱樂部的蠢傢伙中，也不記得有叫這個名字的，這個名字是怎麼回事……？啊！想起來了！銀行搶劫案！那個

67

被抓作人質的小孩一直還沒被找到！

　　他趕緊招斷了菸，連艙門都沒關上，就放下杯子，跳上陸地……

　　威爾遜警長忘記了疲勞，他用手指不斷敲著桌子，他剛剛已經給亞當斯家打了電話，證實格雷克遭綁架時身上帶著那個信封。可是這個信封怎麼會掉到巴克頓的碼頭上呢？

　　在重大案件發生之後，尚未找到明確的線索時，警察的例行工作，是先找眼線和那些有前科的人詢問，這時所有可疑的人都會趕快逃掉。假如這次的搶劫案犯也是這樣，那他們就會想辦法盡快遠走高飛，這也許找對了路子。可是，很少有比乘船更慢的方式了，那個策畫整個搶劫案的傢伙，既大膽又聰明，他也許會賭一賭這種方法。

　　威爾遜立刻通過內線電話叫海默斯：

　　「立即帶一組人去巴克頓海濱地區。迅速搞清楚十二點以前離岸船隻的名單，弄清船主的名字並

進行核對。」

　　他放下聽筒，又用手指敲著桌子，評估他把巡邏隊派到那裡去，會不會還找不到格雷克呢？無論如何，這是一條比較明確的線索，因此，他決定冒險一試，當然這也有可能會失敗。

　　海默斯在八點三十分又呼叫他：

　　「長官，我們查出，今天早晨共有五艘船離岸。其中的三艘屬於當地居民所有，經過調查沒有任何問題。另一艘是出租船，第五艘是小快艇，目前對它的情況還不了解。」

　　「知道南安普敦的船是誰租用的嗎？」

　　「還不清楚。不過有人看到它啓航時，船員的動作很怪，不像是個熟練的駕駛員。」

　　這可能是個線索，但他或許不是。不少富有的人家在渡假時，駕船的樣子也很怪。

　　「是什麼船？什麼時候啓航的？」

　　「是一條相當大的動力船，是今晨出發的第二條船，走得很早，天剛亮就離岸了。」

　　罪犯總是急著逃跑，不過要盡量不留下痕跡，

所以應該再等晚一點再出海，才不會引起注意。

「有船員的進一步消息嗎？」

「沒有，只知道其中一個人的肩膀很粗壯。」

這是所有的目擊者提供的唯一特徵，罪犯中有一個人長得特別粗壯，但是僅憑這點，就推測他是參加搶劫的其中一個人的話，證據實在不夠。

威爾遜不再苦悶地敲桌子了，他決定突破這道線索。

「馬上攔截這條船，盡快把這條船的情況搞清楚。」

被關在船艙裡的格雷克聽到一個越來越大的聲響：直升機。

「要引起駕駛員的注意。」他的腦子裡很快閃過了十多個電影裡的鏡頭。當他看了安德魯斯一眼時，便知道他也聽出那是直升機的引擎聲。

正當格雷克陷入那些熟悉又可怕的鏡頭，和在痛苦的念頭中掙扎不已時，突然聽到有人在上面喊

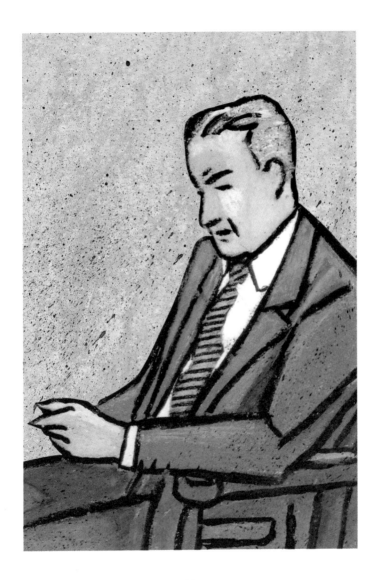

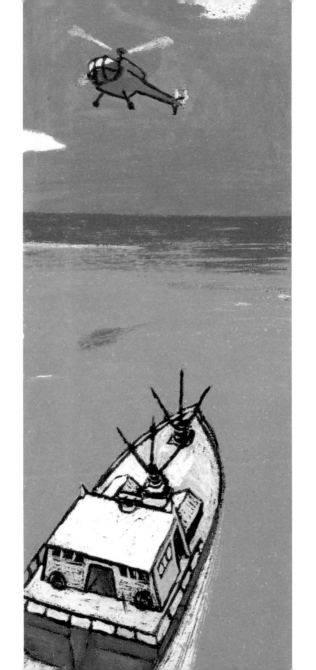

叫，他不知道這是幻想還是眞的叫聲？他聽到上面
甲板上急促的腳步聲，發動機的轉速也改變了，船
隻加快了前進的速度。

安德魯斯從座位上站起來，爬到左舷窗上向外
看了看，然後下來對格雷克喊道：

「你待在這兒別動。」

他開了鎖，把門打開喊道：

「上面出了什麼事？」

沒有人回答。他用手在嘴邊做成喇叭狀又用力
喊道：

「到底出了什麼事？」

這時候，上面響起了用喇叭喊話的聲音，但由
於馬達聲的干擾，聽不清楚說的是什麼。這時船頭
猛地一下改變了方向，海浪猛烈地拍打著船身，船
身被顛得搖來擺去，房門也被搖晃地嘎嘎直響。安
德魯斯是個旱鴨子，一下子被拋起撞到了左舷的鋪
位上。船又一次猛擺，小櫃子上的一面鏡子掉到地
上摔碎了，他又一次失去平衡，四肢呈大字形跌到
地板上。他邊罵邊搖晃著站了起來，然後使勁地摔

門出去了。

　　格雷克跳下床，急速奔向艙門，把門從裡面閂好，然後爬到另一個床舖上。他想假如是警察來救他，那麼他躲在艙房裡便可以掩護自己，以避免受到傷害。他爬到舷窗上，最先看到的是波濤翻滾的海水，灰色的海浪像脫韁的野馬一樣洶湧地拍打著船身。

　　突然，一艘船出現在眼前，格雷克看清了船尾站著五、六名身穿橙色救生背心的警察，正用手槍對著這條船。這是一艘船身更大，速度更快的海上緝查艇。只見它向左舷一轉，便靠在這艘叫「加爾米納」的船舷旁。

　　警察們跳上船，用槍口頂住三個匪徒的臉，接著安德魯斯也狠狠不堪地被押來了。格雷克曾那麼盼望救援到來，但卻一絲消息也沒有，現在這一刻終於來臨了，他卻突然有一種茫然不知所措的奇怪感覺。

　　威爾遜滿臉笑意的說：

「你會用這個嗎？」

「我按著這兒就可以說話，
放開可以聽話，對不對？」
格雷克回答說。

接著他興奮地站在無線電對講機旁，話筒中傳
來了一個聲音：

「格雷克？是你嗎，格雷克？」

線路不太清楚，但是他仍然能分辨出母親那激
動、顫抖的聲音，他按了一下送話按鈕。

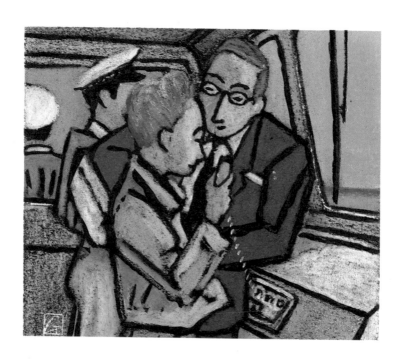

「媽媽，是妳嗎？……」

他的嗓子像被什麼東西塞住了一樣，再也說不出更多的話來，眼淚突然奪眶而出。

「是我，孩子，總算都結束了。你什麼時候回來？」

「我們正在趕路呢！」

線路又嘈雜不清了，但他還是聽到了母親最後的那句話：「你看，那隻筆還是有點用處吧！」

C04 👤 👤

從太空來的孩子

異時空旅行

蘇珊是科幻小說裡的主角,小說裡的她從事研究機器人的工作。但是,在2010年的一個早晨,小說作家卻會見了這位活生生的書中人物!她正和一個廚師機器人,及一株名叫羅比的植物生活在一起。

究竟發生了什麼事?書中的人物能夠掌握自己的命運嗎?

C05 👤

爵士樂之王

黑白友誼

本世紀初,在新奧爾良,黑孩子萊昂和白孩子諾埃爾是親密的好朋友,他們都迷上那個擺在樂器行櫥窗裡的小號。要是他們得到這個寶貝,便能一起開始爵士樂手的生涯,並且攀登藝術的頂峯!

這兩個孩子的夢想是否會實現?他們之間的友誼經得起即將面臨的考驗嗎?

C06 👤 👤

祕密

家中的陌生人

幸虧伊莎有一本日記,可以讓她傾訴十五歲少女的祕密,否則她真會悶死!

一天夜裡,伊莎聽見有聲音從一樓傳來,是誰呢?還有那個叫吉爾的,伊莎看見他在兩棵松樹之間的鋼絲上走著……。

一輛摩托車、一段友誼、一間小木屋、一把抽屜的鑰匙,隱藏著多少祕密呢?

口袋文學書目一覽表

3～8歲 共 24 本

A01 愛唱歌的恐龍
A02 好奇的粉紅小豬
A03 媽媽生病了
A04 小王子選媽媽
A05 善良的吃人巨魔
A06 小熊默巴
A07 小貓的兩個家
A08 不一樣的小弟弟
A09 小松鼠的恐懼
A10 狐狸大盜羅多岡
A11 多出來的小狼
A12 兩隻小熊
A13 獅子先生的晚餐
A14 寂寞的小公主
A15 永遠的爸爸媽媽
A16 國王的劍
A17 玻璃森林
A18 最美的新娘衣
A19 蘋果樹獨木舟
A20 鼴鼠的家
A21 肥鵝逃亡記
A22 可怕的森林
A23 機器人巴西爾
A24 巫婆大戰機器人

6～12歲 共 21 本

B01 龜龍來了
B02 巫婆住在47號
B03 讚石龍蛋
B04 天天都是聖誕節
B05 百貨公司的一夜
B06 尼斯先生
B07 吸血鬼真命苦
B08 煙霧王國
B09 大大的祕密
B10 塞立斯教授
B11 打殺砰砰與扎扎扎
B12 七個巫婆
B13 尼基塔的夢
B14 袋鼠媽媽
B15 狗與鳥的戰爭
B16 車庫裡的魔鬼
B17 小讓與巫婆
B18 雅雅的森林
B19 天使與魔鬼之夜
B20 奇怪的伙伴
B21 考試驚魂記

10 歲以上 共 15 本

C01 深夜的恐嚇
C02 老爺車智鬥歹徒
C03 心心相印
C04 從太空來的孩子
C05 爵士樂之王
C06 祕密
C07 人質
C08 破案的香水
C09 我不是吸血鬼
C10 摩天大廈上的男孩
C11 綁架地球人
C12 詐騙者
C13 烏鴉的詛咒
C14 讚石行動
C15 暗殺目擊證人

親愛的家長和小朋友：

　　非常感謝您對「口袋文學」的支持，現在，您只要填妥下列問卷寄回，就可以得到一份精美的60本「口袋文學」故事簡介！

　　　　　　　　文庫出版事業股份有限公司　謹誌

家　　長	姓名：		性別：		生日：　年　月　日
兒　　童	姓名：		性別：		生日：　年　月　日
	姓名：		性別：		生日：　年　月　日
地　　址					
電　　話	宅：			公：	

你知道 🏃 代表這是那一類別的書嗎？

□動物　　□生活　　□愛情　　□科幻　　□趣味　　□童話

□友誼　　□神祕恐怖　　□冒險

請推薦二位親朋好友，他們也可以得到一份精美的故事簡介：

姓名：＿＿＿＿＿＿＿＿＿性別：＿＿＿電話：＿＿＿＿＿

地址：＿＿＿＿＿＿＿＿＿＿＿＿＿＿＿＿＿＿＿＿＿＿＿

姓名：＿＿＿＿＿＿＿＿＿性別：＿＿＿電話：＿＿＿＿＿

地址：＿＿＿＿＿＿＿＿＿＿＿＿＿＿＿＿＿＿＿＿＿＿＿

建　議	

為孩子縫製一個口袋
裝滿文學的喜悅
也裝滿一袋子的「夢想」

發　行　人：許鐘榮
策　　　劃：陸以愷
美術顧問：陳來奇
法律顧問：李永然
總　　編　：許麗雯
審　　訂　：林真美
美術編輯：周木助・涂世坤

編　　　輯：高靜玉・楊錦治・陳湘玲
　　　　　楊文玄・樸慧芳・唐祖貽
　　　　　吳世昌・魯仲連・黃中憲
行銷企劃：李惠貞・吳京霖
行銷執行：王貞福・楊恭勤・廖欽源
出版發行：文庫出版事業股份有限公司
編輯地址：台北縣新店市民權路130巷14號4樓

印　　製：偉勵彩色印刷股份有限公司
行政院新聞局出版事業登記證局版臺業字第4870號
一九九五年十月十五日初版
服務電話：(02)2183246
郵撥帳號：1602923
定　　價：一五〇元

23120 新店市民權路130巷14號4F

文庫出版事業股份有限公司　收